集赵孟頫行書宋詞（二）

于魁荣 编撰

文物出版社

图书在版编目（CIP）数据

集赵孟頫行书宋词．二／于魁荣编著．—2版．—北京：文物出版社，2016.8（2020.5重印）

ISBN 978－7－5010－4656－0

Ⅰ．①集⋯ Ⅱ．①于⋯ Ⅲ．①行书－法帖－中国－元代 Ⅳ．①J292.25

中国版本图书馆CIP数据核字（2016）第162932号

集赵孟頫行书宋词（二）

编 撰 者：于魁荣

责任编辑：张　玮
封面设计：程星涛
责任印制：张　丽

出版发行：文物出版社
社　　址：北京市东直门内北小街2号楼
邮　　编：100007
网　　址：http://www.wenwu.com
邮　　箱：web@wenwu.com
经　　销：新华书店
印　　刷：北京京都六环印刷厂
开　　本：787mm×1092mm　1/16
印　　张：6.75
版　　次：2016年8月第2版
印　　次：2020年5月第2版第2次印刷
书　　号：ISBN 978－7－5010－4656－0
定　　价：28.00元

目录

曳杖危楼去，斗垂天、沧波万顷，月流烟渚。扫尽浮云风不定，未放扁舟夜渡。宿雁落、寒芦深处。怅望关河空吊影，正人间、鼻息鸣鼍鼓。谁伴我，醉中舞？十年一梦扬州路。倚高寒，愁生故国，气吞骄虏。要斩楼兰三尺

曳杖危楼去斗垂天沧

波万顷月流烟渚扫尽画

浮云风不定未放舟

夜渡宿雁落寒芦深

怅望关河空吊影正人

闲臭息鸣鼍鼓谁伴我

醉中舞十年一梦扬州

路倚高寒愁生故国气

吞骄虏要斩楼兰三尺

剑遗恨琵琶旧语漫暗

剑，遗恨琵琶旧语。谩暗涩、铜华尘土。唤取谪仙平章看，过苕溪、尚许垂纶否？风浩荡，欲飞举。

溷銅華塵土喚取謫仙

平章看遍苕溪尚許垂

綸呂風浩蕩欲飛搴

驿路侵斜月，溪桥度晓霜。短篱残菊一枝黄，正是乱山深处过重阳。旅枕元无梦，寒更每自长。只言江左好风光，不道中原归思转凄凉。

驿路侵斜月澄橋度曉
雲短籬殘菊一枝黄正
是亂山深處過重陽旅
枕元無夢宓更每自長
祗言江左好風光不道

中原歸思轉淒涼

扁舟去作江南客，旅雁孤云。万里烟尘，回首中原泪满巾。碧山相映汀洲冷，枫叶芦根。日落波平，愁损辞乡去国人。

扁舟去作江南客旅雁
孤云万里烟尘回首中
原泪满巾碧山相映汀
洲冷枫叶芦根日落波
平愁损辞乡去国人

金陵城上西楼倚清秋

万里夕阳垂地大江流

中原乱簪缨散几时收

试倩悲风吹泪过扬州

朱敦儒 临江仙 直自凤凰城破后，擘钗破镜分飞。天涯海角信音稀。梦回辽海北，魂断玉关西。月解团圆星解聚，如何不见人归。今春还听杜鹃啼。年年看塞雁，一十四番回。

直自鳳凰城破後擘釵破鏡分飛天涯海角信音稀夢回遼海北魂斷玉關西月解團圓星解聚如何不見人歸今春

還聽松鶴唳年三看塞

鷹一十四番回

霜日明霄水蘸空鸣鞘声里绣旗红澹烟衰草有无中原烽火北一尊浊酒成楼东酒阑挥泪向悲风

满载一船明月，平铺十里秋江。波神留我看斜阳，唤起鳞鳞细浪。明日风回更好，今朝露宿何妨？水晶宫里奏霓裳，准拟岳阳楼上。

满载一船明月平铺千

里秋江波神留我看斜

阳唤起鳞鳞细浪明日

凤回更好今朝露宿何

妨水晶宫里奏霓裳准

11

擬岳陽樓上

范成大 **醉落魄**　栖乌飞绝，绛河绿雾星明灭。烧香曳簟眠清樾。花影吹笙，满地淡黄月。好风碎竹声如雪，昭华三弄临风咽。鬓丝撩乱纶巾折。凉满北窗，休共软红说。

棲烏飛絕絳河綠霧星

明滅燒香曳簟眠清樾

花影吹笙滿地淡黃月

好風碎竹聲如雪昭華

三弄臨風咽鬢絲撩亂

綸巾折涼漏北窗依梦
軟紅說

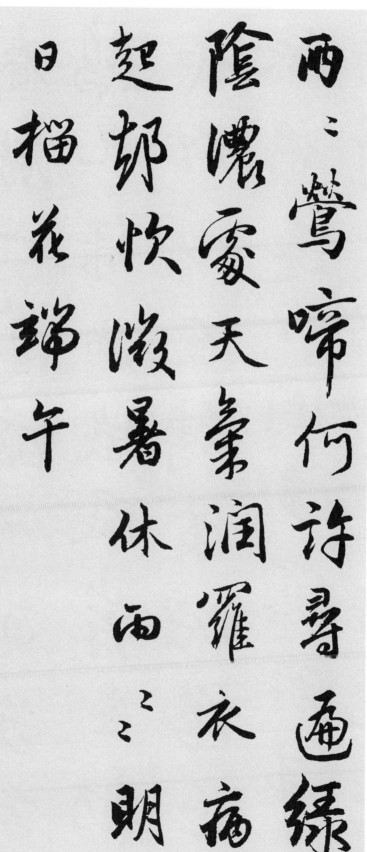

两两莺啼何许，寻遍绿阴浓处。天气润罗衣，病起却怯微暑。休雨，休雨，明日榴花端午。

两两莺啼何许寻遍绿阴浓天气润罗衣病起却怯微暑休雨休雨明日榴花端午

春涨一篙添水面芳草
鹅儿绿满微风山岸画舫
夷犹湾百转横塘塔近
依前远江国多寒农事
晚村北村南谷雨缲耕

逦秀麦连畛桑葉贱香、

审面收新蕭

杨万里　昭君怨

午梦扁舟花底，香满西湖烟水，急雨打蓬声，梦初惊。却是池荷跳雨，散了真珠还聚。聚作水银窝，泛清波。

午梦扁舟花底香满西

湖烟水急雨打蓬碧梦

初鸳邦是池荷跳雨散

了真珠还聚聚作水银

窝泛清波

陆 游 钗头凤

红酥手，黄滕酒，满城春色宫墙柳。东风恶，欢情薄，一怀愁绪，几年离索。错，错，错！春如旧，人空瘦。泪痕红浥鲛绡透。桃花落，闲池阁。山盟虽在，锦书难托。莫，莫，莫！

红酥手黄滕酒满城春

色宫墙柳东风恶欢情

薄一怀愁绪几年离索

错错错春如旧人空瘦

泪痕红浥鲛绡透桃花

19

為閑池閣山盟雖在錦

書難託莫莫莫

当年万里觅封侯，匹马戍梁州。关河梦断何处，尘暗旧貂裘。胡未灭，鬓先秋，泪空流。此生谁料，心在天山，身老沧洲！

当年萬里覓封侯匹馬
戍梁州關河夢斷何處
塵暗舊貂裘胡未滅鬢
先秋淚空流此生誰料
心在天山身老滄洲

雪晓清笳乱起，梦游处、不知何地？铁骑无声望似水。想关河，雁门西，青海际。睡觉寒灯里，漏声断、月斜窗纸。自许封侯在万里。有谁知？鬓虽残，心未死。

雪晓清笳乱起梦游處

不知何地鐵騎无聲望

似杉想開河門西青

海際睡覺寒燈裏漏聲

斷月斜窓紙自許封侯

在萬里有誰知鬢雖殘心未死

壮岁从戎，曾是气吞残虏。阵云高、狼烟夜举。朱颜青鬓，拥雕戈西戍。笑儒冠自多来误。功名梦断，

却泛扁舟吴楚。漫悲歌、伤怀吊古。烟波无际，望秦关何处？叹流年又成虚度。

壮岁从戎曾是氣吞殘
虜陣雲高狼烟夜舉朱
氣青鬢擁雕戈西戍笑
儒冠自多来误功名夢
斷卻泛扁舟吴楚漫悲

歌傷懷俯古帽波無際
聖秦開何爱歎流年又
成靈度

陆　游　鹊桥仙

茅檐人静，篷窗灯暗，春晚连江风雨。林莺巢燕总无声，但月夜常啼杜宇。催成清泪，惊残孤梦，又拣深枝飞去。故山犹自不堪听，况半世飘然羁旅。

节檐人静蓬窗灯暗春
晚连江风雨林莺巢燕
总无声但月夜常啼杜
宇催成清泪惊残孤梦
又拣深枝飞去故山犹

自不堪聽況半世飄然

羈旅

驿外断桥边，寂寞开无主。已是黄昏独自愁，更著风和雨。无意苦争春，一任群芳妒。零落成泥碾作尘，只有香如故。

驿外断桥边寂寞开无主已是黄昏独自愁更著风和雨无意苦争春一任群芳妒零落成泥碾作尘只有香如故

秋别边城角声哀，烽火
照高台。醉酒此兴悠
似南山月，特地暮云开。灞
桥烟柳曲江池馆应

陆 游 秋波媚　秋到边城角声哀，烽火照高台。悲歌击筑，凭高酹酒，此兴悠哉。多情谁似南山月，特地暮云开。灞桥烟柳，曲江池馆，应待人来。

待人来

　华灯纵博，雕鞍驰射，谁记当年豪举？酒徒一一取封侯，独去作江边渔父。轻舟八尺，低篷三扇，占断萍洲烟雨。镜湖元自属闲人，又何必官家赐与！

华灯纵博雕鞍驰射谁
记当年豪举酒徒一一
取封侯独去作江边渔
父轻舟八尺低篷三扇
占断萍洲烟雨镜湖元

31

自屬閒人又何必官家

賜與

壮岁旌旗拥万夫，锦襜突骑渡江初。燕兵夜娖银胡䩮，汉箭朝飞金仆姑。追往事，叹今吾，春风不染白髭须。却将万字平戎策，换得东家种树书。

壮岁旌旗拥万夫锦襜

突骑渡江初燕兵夜娖

银胡䩮汉箭朝飞金仆姑

追往事叹今吾春风

不染白髭须却将万字

平秫筞揆淂東家種樹書

醉里挑灯看剑，梦回吹角连营。八百里分麾下炙，五十弦翻塞外声。沙场秋点兵。马作的卢飞快，弓如霹雳弦惊。了却君王天下事，赢得生前身后名。可怜白发生！

醉亮挑燈看劍
夢而吹
角連營八百里分麾下
炙五十絃翻塞外聲沙
塲秋點兵馬作的盧飛
怏弓如霹靂弦驚弓邶

身後名可憐白髮生

只王天下事贏得生前

唱彻阳关泪未干，功名余事且加餐。浮天水送无穷树，带雨云埋一半山。今古恨，几千般，只应离合是悲欢。江头未是风波恶，别有人间行路难。

唱徹陽關淚未乾功名

餘事且加湌浮天水送

無窮樹帶雨雲埋一半

山今古恨幾千般祇應

離合是悲歡江頭未是

風波惡別子人員行路難

郁孤臺下清江水中间
多少行人淚西北望長
安可憐無數山青山遮
不住畢竟東流去江晚
正愁予山深聞鷓鴣

辛弃疾 菩萨蛮

郁孤台下清江水，中间多少行人泪。西北望长安，可怜无数山。青山遮不住，毕竟东流去。江晚正愁予，山深闻鹧鸪。

39

东风夜放花千树，更吹落、星如雨。宝马雕车香满路，凤箫声动，玉壶光转，一夜鱼龙舞。蛾儿雪柳黄金缕，笑语盈盈暗香去。众里寻他千百度，蓦然回首，那人却在，灯火阑珊处。

东风夜放花千树更吹
落星如雨宝马雕车香
满路凤箫声动玉壶光
转一夜龙舞蛾儿雪
柳黄金缕笑语盈盈暗

香去衆裹尋他千百度
驀徒迴首那人郤在燈
火闌珊處

楚天千里清秋，水随天去秋无际。遥岑远目，献愁供恨，玉簪螺髻。落日楼头，断鸿声里，江南游子。把吴钩看了，栏杆拍遍，无人会、登临意。休说鲈鱼堪脍。尽西风、季鹰归未。求田问舍，怕应羞见，刘郎才气。可惜流

楚天千里清秋水随天
去秋无际遥岑远目献
愁供恨玉簪螺髻落日
楼头断鸿声里南游
子把吴钩看了栏杆拍

年，忧愁风雨，树犹如此。倩何人，唤取红巾翠袖，揾英雄泪。

应无人会登临意，休说鲈鱼堪脍，尽西风，季鹰归未？求田问舍，怕应羞见，刘郎才气。可惜流年，忧愁风雨，树犹如此，倩

43

何人喚取刀中翠袖搵

英雄淚

辛弃疾　西江月　明月别枝惊鹊，清风半夜鸣蝉。稻花香里说丰年，听取蛙声一片。七八个星天外，两三点雨山前。旧时茅店社林边，路转溪桥忽见。

明月别枝惊鹊，清风半
夜鸣蝉。稻花香里说丰
年，听取蛙声一片。七八
个星天外，两三点雨山
前。旧时茅店社林边，路

轉溪橋無見

陌上柔桑破嫩芽，东邻蚕种已生些。平岗细草鸣黄犊，斜日寒林点暮鸦。山远近，路横斜，青旗沽酒有人家。城中桃李愁风雨，春在溪头荠菜花。

陌上柔桑破嫩芽東邻

蚕种已生些平岗细草

鸣黄犊斜日寒林点暮

鸦山远近路横斜青旗

沽酒有人家城中桃李

愁風雨春在溪頭薺菜花

辛弃疾 摸鱼儿

更能消、几番风雨，匆匆春又归去。惜春长、怕花开早，何况落红无数！春且住。见说道、天涯芳草无归路。怨春不语。算只有殷勤，画檐蛛网，尽日惹飞絮。

长门事、准拟佳期又误，蛾眉曾有人妒。千金纵买相如赋，脉脉

此情谁诉？君莫舞，君不见、玉环飞燕皆尘土！闲愁最苦。休去倚危栏，斜阳正在，烟柳断肠处。

殷勤畫檐蛛網盡日惹飛絮長門事準擬期又誤蛾眉曾有人妒千金縱買相如賦脈脈此情誰訴君莫舞不

見玉環飛燕皆塵土閑

愁最苦休去倚危欄斜

陽正在烟柳斷腸處

辛弃疾 祝英台近 宝钗分，桃叶渡。烟柳暗南浦。怕上层楼，十日九风雨。断肠片片飞红，都无人管，更谁劝、啼莺声住。鬓边觑。试把花卜归期，才簪又重数。罗帐灯昏，哽咽梦中语。是他春带愁来，春归何处。却不解、带将愁去。

宝钗分桃叶渡烟柳暗
南浦怕上层楼十日九
风雨断肠片片飞红都
无人管更谁劝啼莺声
住鬓边觑试把花卜归

期才簪又重数恨灯呶咽梦中语是他春不带愁束春归日雲郎不解带将愁去

叠嶂西驰，万马回旋，众山欲东。正惊湍直下，跳珠倒溅；小桥横截，缺月初弓。老合投闲，天教多事，检校长身十万松。吾庐小，在龙蛇影外，风雨声中。争先见面重重。看爽气、朝来三数峰。似谢家子弟，衣冠磊落；

叠嶂西驰万马回旋众正惊湍直下跳珠倒溅小桥横截缺月初弓老合投闲天教多事检校长身十万松吾

庐山在龙蛇影外风雨
声中争先见面重重看
奕气朝来三数峰似谢
家子弟衣冠磊落相如
庭户车骑雍容我觉其

间雅深雅健如对文章
太史公新堤踏问偃湖
何日烟水濛濛

千古江山，英雄无觅、孙仲谋处。舞榭歌台，风流总被、雨打风吹去。斜阳草树，寻常巷陌，人道寄奴曾住。想当年、金戈铁马，气吞万里如虎。元嘉草草，封狼居胥，赢得仓皇北顾。四十三年，

千古江山英雄无觅孙
仲谋处舞榭歌臺風流
揾被雨打風吹去斜陽
草樹尋常巷陌人道寄
奴曾住想當年金戈鐵

望中犹记、烽火扬州路。可堪回首，佛狸祠下，一片神鸦社鼓。凭谁问：廉颇老矣，尚能饭否？

马气吞万里如虎。元嘉

草、封狼居胥赢得仓

皇北顾四十三年望中

犹记烽火扬州路可堪

稍记烽火扬州路可堪

四首佛狸祠下一片神

鸦社鼓凭谁问廉颇老

矣尚能饭否

辛弃疾 浣溪沙

父老争言雨水匀，眉头不似去年颦。殷勤谢却甑中尘。啼鸟有时能劝客，小桃无赖已撩人。梨花也作白头新。

父老争言雨水匀眉頭
不似去年顰殷勤謝却
甑中塵啼鳥有時能勸
廋小桃無賴已撩人梨
花也作白頭新

绕床饥鼠，蝙蝠翻灯舞。屋上松风吹急雨，破纸窗间自语。平生塞北江南，归来华发苍颜。布被秋宵梦觉，眼前万里江山。

绕床饥鼠蝙蝠翻灯舞

屋上松风吹急雨破纸

窗间自语平生塞北江

南归来华发苍颜布被

秋宵梦觉眼前万里江山

冰轮斜辗镜天长，江练隐寒光。危阑醉倚人如画，隔烟村、何处鸣榔？乌鹊倦栖，鱼龙惊起，星斗挂垂杨。芦花千顷水微茫，秋色满江乡。楼台恍似游仙梦，又疑是、洛浦潇湘。风露浩然，山河影转，今古照凄凉。

冰輪斜輾鏡天長江練隱寒光危闌醉倚人如畫隔烟村何處鳴榔烏鵲倦棲魚龍驚起星斗掛垂楊蘆花千頃水微

范然色海江鄉楼臺悦

以遊仙夢又疑是路浦影

瀟湘風露浩然山河

猗今古照悽淚

芦叶满汀洲，寒沙带浅流。二十年重过南楼。柳下系船犹未稳，能几日，又中秋。黄鹤断矶头，故人曾到否？旧江山浑是新愁。欲买桂花同载酒，终不似，少年游。

芦葉滿汀洲寒沙帶淺
流二十年重過南樓柳
下繫船猶未穩能幾日
又中秋黃鶴斷磯頭故
人曾到否舊江山渾是

新熟能買桂花同載酒

終不以少年遊

楼外垂杨千万缕繫

青春少住春还去犹自

风前飘柳絮随春且看

归归窦缘满山川闻杜

宇便作无情莫也愁人

66

忍把酒送春春不語黄

昏却下瀟瀟雨

空城晓角，吹入垂杨陌。马上单衣寒恻恻。看尽鹅黄嫩绿，都是江南旧相识。正岑寂，明朝又寒食。强携酒、小桥宅，怕梨花落尽成秋色。燕燕飞来，问春何在？惟有池塘自碧。

空城晓角吹入垂楊陌

馬上單衣寒惻惻看盡

鵝黃嫩綠都是江南舊

相識正岑寂明朝又寒

食強攜酒小橋宅怕梨

花落盡成秋色菶菶飛
来問春何在唯有池塘
自碧

姜夔 暗香

旧时月色，算几番照我，梅边吹笛？唤起玉人，不管清寒与攀摘。何逊而今渐老，都忘却春风词笔。但怪得竹外疏花，香冷入瑶席。

江国，正寂寂，叹寄与路遥，夜雪初积。翠尊易泣，红萼无言耿相忆。长记曾携手处，千树

冷入瑶席。江国。正寂寂。叹寄与路遥，夜雪初积。翠尊易泣，红萼无言耿相忆。长记曾携手处，千树压、西湖寒碧。又

唉畫也幾時見得

姜夔 疏影 苔枝缀玉，有翠禽小小，枝上同宿。客里相逢，篱角黄昏，无言自倚修竹。昭君不惯胡沙远，但暗忆、江南江北。想佩环月夜归来，化作此花幽独。犹记深宫旧事，那人正睡里，飞近蛾绿。莫似春风，不管盈盈，早与安排金

苔枝缀玉有翠禽小小
枝上同宿客里相逢篱
角黄昏无言自倚修竹
昭君不惯胡沙远但暗
忆江南江北想佩环月

银归来化作此花幽独

犹记深宫旧事那人正

睡里飞近蛾绿莫似春

风不管盈盈早与安排

金屋遣教一片随波去

又郊怨玉龍哀曲等憑

時重覓幽香已入小窓

橫幅

姜　夔　扬州慢　淮左名都，竹西佳处，解鞍少驻初程。过春风十里，尽荠麦青青。自胡马窥江去后，废池乔木，犹厌言兵。渐黄昏，清角吹寒，都在空城。杜郎俊赏，算而今重到须惊。纵豆蔻词工，青楼梦好，难赋深情。二十四桥仍在，波

淮左名都竹西佳处解

鞍少驻初程过春风十

里尽荠麦青青二目胡马

窥江去後废池乔木犹

厰言兵断黄昏清角吹

寒蝉在空城杜郎俊赏

算而今重到须惊纵豆

蔻词工青楼梦好难赋

深情二十四桥仍在波

心荡冷月无声匕桥边

红药年年知为谁生

袖剑飞吟。洞庭青草，秋水深深。万顷波光，岳阳楼上，一快披襟。不须携酒登临。问有酒、何人共

斟？变尽人间，君山一点，自古如今。

袖剑飞吟洞庭青草秋

水深深萬頃波光岳陽

樓上一快披襟不須攜

酒此临問有酒何人共

斟變盡人間君山一點

79

自古如今

刘克庄 贺新郎

北望神州路，试平章这场公事，怎生分付？记得太行山百万，曾入宗爷驾驭。今把作握蛇骑虎。君去京东豪杰喜，相投戈、下拜真吾父。谈笑里，定齐鲁。两河萧瑟惟狐兔，问当年祖生去后，有人来否？多少新亭挥泪客，君去京东

北望神州路试平章這

揣公事怎生分付記得

太行山百萬曾入宗爺

鼕馭今把作握蛇騎虎

君去京東豪傑喜相投

梦中原块土？算事业须由人做。应笑书生心胆怯，向车中闭置如新妇。空目送，塞鸿去。

戈下拜真吾父，漢笑襄

宅齋魯兩河萧瑟，惟孤

兔问当年祖生去，後有

人来吞多少新亭挥泪

窃谁梦中原块土算事

業須由人做應笑書生心膽怯向車中閒置如新婦空目送寒鴻去

刘克庄　忆秦娥　梅谢了，塞垣冻解鸿归早。鸿归早，凭伊问讯，大梁遗老。

浙河西面边声悄，淮河北去炊烟少。炊烟少。宣和宫殿，冷烟衰草。

梅谢了塞垣冻解鸿归早鸿归早凭伊问讯大梁遗老浙河西面边声悄淮河北去炊烟少炊烟少宣和宫殿冷烟衰草

片片蝶衣轻，点点猩红小。道是天公不惜花，百种千般巧。朝见树头繁，暮见枝头少。道是天公果惜花，雨洗风吹了。

片片蝶衣轻點猩红

小道是天公不惜花百

種手脱巧朝見樹頭繁

暮見枝頭少道是天公

果惜花雨洗風吹了

寒江夜宿長嘯江之曲

水底魚龍動風撬地

浪翻屋詩情吟未足酒

興斷還續草々興亡

問功名淚餘盈掬

86

蒋　捷　一剪梅　一片春愁待酒浇。江上舟摇，楼上帘招。秋娘渡与泰娘桥，风又飘飘，雨又萧萧。何日归家洗客袍？银字笙调，心字香烧。流光容易把人抛，红了樱桃，绿了芭蕉。

一片春愁待酒浇江上

舟摇楼上帘招秋娘渡

与泰娘桥风又飘飘雨

又萧萧何日归家洗客

袍银字笙调心字香烧

流光容易把人抛红了

樱桃绿了芭蕉

蒋 捷 虞美人　少年听雨歌楼上，红烛昏罗帐。壮年听雨客舟中，江阔云低断雁叫西风。而今听雨僧庐下，鬓已星星也。悲欢离合总无情，一任阶前点滴到天明。

少年聽雨歌樓上紅燭
昏羅帳壯年聽雨客舟
中江闊雲低斷鴈叫西
風而今聽雨僧廬下鬢
已星星也悲歡離合總

無情一任階前點滴到天明

水天空阔恨东风不借

世间英物蜀鸟吴花残

照裹忍见荒城颓壁铜

雀春情金人秋泪此恨

凭谁雪堂堂剑气斗牛

文天祥　念奴娇　水天空阔，恨东风，不借世间英物。蜀鸟吴花残照里，忍见荒城颓壁。铜雀春情，金人秋泪，此恨凭谁雪。堂堂剑气，斗牛空认奇杰。那信江海余生，南行万里，属扁舟齐发。正为鸥盟留醉眼，细看涛生云灭。睨柱吞嬴，回

空识奇杰那信江海馀

生南行万里属扁舟齐

发正为鸥盟省辟眼细

看涛生云灭聊挥吞赢

四旗走懿手古冲冠髮

伴人无寐秦淮應是孤月

赵孟頫行书特点

赵孟頫（1254—1322），字子昂、号松雪道人，宋太祖之子秦王德芳之后。篆籀、分隶、真行、草书，无不精绝。初临赵构，中学钟、王诸家，晚学李邕。其体势紧密，得之右军；姿态朗逸，则得之大令。以楷书、行书为最。行书留下大量作品。《洛神赋》《赤壁赋》《绝交书》《秋兴赋》《昼锦堂记》《归去来辞》《归田赋》《闲居赋》《感兴诗》等，对后世影响很大。

一、用 笔

赵孟頫行书笔法精到，秀美遒劲，融汇了二王书风中所有书家的运笔技巧。露锋、藏锋、方笔、圆笔并用，中锋运行时还时出侧锋。运笔沉稳飘逸，笔意滋润，宛转流畅，奔放秀劲，超凡脱俗。

（一）露锋藏锋兼用，圆润秀美

行书起笔收笔有藏露之分，藏锋包其气，露锋显其神。

赵字露锋居多，藏露兼用，方圆并举。『流』『飒』『践』四字，点起笔多露锋，收笔微按即收，圆润如珠。横竖起笔露锋多，为防止露锋多而失势，兼用藏锋。『流』『飒』『践』三字，折转露锋秀润，右上竖藏锋圆浑。『攀』字上左竖有方有圆，收笔多藏。『攀』字右下的捺，收笔微停，提收锋不放出。『植』『披』二字左旁横，起笔一方一圆一露一藏，收笔不放出。『菌』『葵』字头秀美，内部点的组合灵活处也有方有圆。『菌』『葵』字头秀美，内部点的组合灵

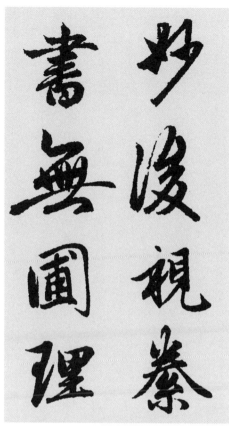

动巧妙。

『菡』下部左右竖相向，露锋起笔，粗重，似拙反细，有血有肉，内含筋力，运笔如抽筋拉丝，线条柔劲。『後』奇。『葚』字下端『女』，横起笔斜按露锋，收笔顿收带出小钩，字骨肉停匀，拉力十足。『圉』字左竖肥厚多肉，第二画轻笔势秀劲。撇折一画，撇的部分重，两端呈圆，斜折部分折细丰筋。『视』『理』『綮』三字外秀内含筋骨。厚重处丰肉，处尖接，线条轻细。品味该字每一点画都十分秀润美观。

（二）线条柔韧，筋骨血肉停匀

『筋骨』是指线条内含的力度，中锋运笔，笔尖在点画中运行，使线条筋骨强健，如『书』『妙』二字是以中锋运笔为主，侧锋配合，包骨藏劲，笔画劲挺。『血』是指水墨，『肉』是指笔画的肥瘦。筋骨血肉停匀，是指笔画既有筋骨又有血肉，点画肥瘦适中，又有轻重疾徐的变化。这取决于行笔的提按与力度的轻重。

轻细处见骨。赵字用笔既温润又刚劲，线条柔又有韧性，刚柔相济，骨肉停匀，笔势秀美。这是很难达到的艺术境界。

（三）运笔奔放刚劲，流美多姿

赵孟頫是行书大家，笔势秀美是其主流，但又有刚劲奔放的一面。『節』『縱』『炙』『答』是《绝交书》中字，已具奔放无羁之势。『節』字信手写来，无拘无束，上部字头点横放开，写得很大，中部缩小，末笔竖写成一个点，运笔随意，刚劲又具美的姿态。『縱』字左部重了，占位大，右部就写轻一点，中间的『彳』干脆就写成挺直的一竖。『炙』

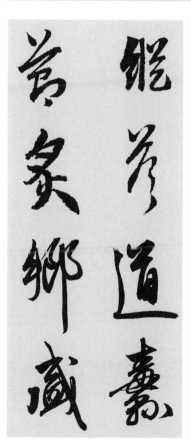

『无』字上两横粗，长横左重右轻中间字上部写大了，『火』的上端就写小，末画写大，造成轻重

大小反差，反而显得精彩。「答」字右下笔画简化，任意向下拉长，不拘常流。「郷」「道」「盛」「懸」是《昼锦堂记》中字，笔画奔放更为明显。「郷」字萦带放纵，末画向下长伸。「道」字「辶」失去常态，远离「首」，上下左右拉得很长。「盛」字左撇短而重，戈钩细而长，线条轻重随意，笔画使转自由。「懸」字上部占位大，上重下轻，长横左伸。下部「縣」占位小写成草书。笔画萦带盘环，潇洒自如。

（四）笔法简便，流畅自然

行书的用笔方法有提按、挫衄、蹲驻、折转、行停、捻回等多种，赵孟頫行书运笔，有的动作被简化淡化，笔毫自然运行，笔法简便。「细」「者」「翅」「藉」是《赤壁赋》中字，「细」字左旁用连续的按折写出，右半左竖按笔提收，折随势圆转而过，无其他过多动作。「者」字第三四画，连接处轻折斜下，「日」写提按的两点，运笔如行云流水，简要自然。「翅」字用连续的五个环转写出。「藉」字字头两点一横，横顺势落笔，自然向右运行，顺便写出两点。左下部件靠笔毫左右摆动，轻提轻按，顺势折转的动作完成运笔过程，笔法简便。「危」字是连续的折笔。「质」字上部是连续的提按。「马」字提笔中锋运行，线条纤细，用毫端摆动画出。「长」字用笔毫轻描淡抹写出，运笔不仅简便，还别具一格，笔势字势也恬淡自然。

二、结字

赵孟頫行书体势得之右军，与米芾的行书结字风格不同，结字很少大起大落左敧右侧，而是形态安稳，静穆和谐。

（一）结字严谨

结字严谨是书法的基本功，赵体行书是在其结字严谨的楷书基础上自然形成的。「兴」「篝」「群」「讀」是《感兴诗》中字，「兴」「解」「嘤」「迴」是《归田赋》中字，字字结构严谨。如果将「兴」字左竖加长，右竖缩短；「篝」字底部变窄、中部加宽；「纖」戈钩缩短，「解」左右上下平齐，都不好看。正如庄子说的「凫胫虽短，续之则忧；鹤胫虽长，

断之则悲。」把野鸭脚接长，白鹤腿锯短，都不美观。『羣』字要上大下小，『讀』字左窄右宽，『嘤』字『口』要上提，『女』对准两个『贝』。『迥』字平捺必须拉长，反过来就不好。赵字是按照严格结字规律写出，结字十分严谨。我们从读帖中看到有的字如『兴』『世』『笔』等字在多部作品中重复出现，其结字格局完全一致，可见其结字严谨的程度。

（二）形态安稳

形态安稳表现在字的笔画部件围绕字的中心和字的中轴线安排。『會』『盡』『疑』『術』是《归去来辞》中字，『會』字以内部的短竖为中心线，笔画左右对称安排。相向，末笔捺长伸，使字平稳。『術』字左中右三匀，这里中右部草写，长竖直居中间，右部甩出的笔画长短适度，使字安稳。『齐』『築』二字上窄下宽，笔画围绕中心安排，『壽』字上竖虽左移，字势左倾，而横钩右伸，以右下『寸』的底钩为支点，字势险而安稳。『房』字底钩向里斜，稳定字的重心。赵体行书有很多行楷字，不急不躁，形态平和安稳。

（三）布白巧妙

关于布白，清代书家邓石如有句名言：『字画疏处可以走马，密处不使透风，常计白以当黑，奇趣乃生。』布白巧妙反映了书家的艺术创造才能。上面谈的结字安稳，是其布白的主要特征。在安稳的基础上，又有巧妙的变化。『绝』『盡』字以上竖为中线，左右笔画基本对称，横画左段虽长于右段，因右边折竖粗重，形态还是很安稳。『疑』字左右字左旁稍低，线条较细，右上部件粗重上提，与右下的一画

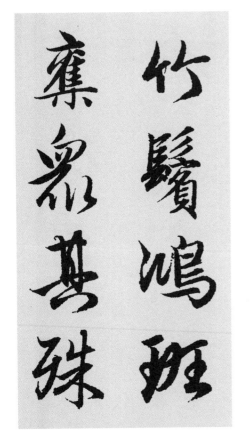

之间留出大块空白，疏处可以走马。『黔』字改变了字的结构，将四个顺向点写在整体的下面，『里』上宽下窄，『今』上重下轻，并排在一起。字势外密中疏，布白巧妙。『吟』字撇画突出，收笔向上带钩，既能托起『口』，又能萦带右捺。与『口』的横向连属相对，也十分巧妙。赵孟頫是元代画家，下部笔画竖向连属。

『践』字笔画穿插萦带巧妙，似一幅图画。画意也带进字中，笔画的折转分割，势如枝叶重叠，构成美的画面。『湖』字左旁与『月』对称，『古』缩小上提，给下面留出大块空白。『榜』字右部上面省出两点，点横钩的点写成竖，横钩写成横折竖钩、包住『方』，状为古建筑的窗棱。『节』字字头重，占位大，第十画的竖折下伸、向右上带出『卩』，结字独特。『就』字末笔笔钩向上长伸，点挂在顶端，似蛟龙

甩尾，充满动势。这些精彩的结字，布白巧妙，都带有画意。

（四）字势秀美

赵体行书形态秀美，如秋水芙蓉，字字都写得漂亮。『奪』字的点头尖尾圆，温润如玉，横起笔露锋轻细，向右运行渐渐加力，收笔圆回，笔势秀美，加上巧妙的布局，字势美观。

『竹』字六画笔笔温润，相对应的笔画形态各异，字势淡雅，富有韵味。『衆』字起笔露锋，运笔飘逸，笔画萦带如行云流水，具有冲淡的自然美。『鬓』字笔画秀劲加上巧妙布局，具有缤密美。『其』字笔画细劲，连接巧妙，具有劲健美。『鸿』字是左中右结构的字，左中两部连成一笔书写，运笔简化占位小，让右。『鸟』端庄、舒展、秀润。布白独到，字势美观。

「殊」字深得王羲之秀气出于天然的笔味，「班」字左中右三部分，左部稍长占位窄，与右部相比，笔势虽同，形态有别，中部撇加重缩短，点与右上横连成一笔、字势沉着流动。欣赏赵体行书，给人以绮丽秀润的美感。形态秀美是赵体行书的主流。

（五）线条奔放

线条奔放、雄劲苍老是赵体行书的另一个特点，在《绝交书》《昼锦堂记》及部分书札中表现得十分明显，字里行间都能使人感到这种气势。「岂」「戒」「聲」「哉」是《昼锦堂记》中字，「岂」字「山」线条放纵欲冲破空间局限，下部「豆」只写成一笔，中间笔画以大的弧弯代替，空出大块空白。「戒」字先写一横，戈钩一拖直下钩向左上迎接左撇，笔锋爽利。回旋的笔画任意画出，无拘无束。「聲」字上部两个部件使转劲紧，两个部件一低一高。相距很远，下部「耳」长长向下放出。「哉」字上横写得很重，右边戈钩快速直下，

上轻下重，向上拉丝带出上点，都是信笔所为。在一行之间还能感到奔放的行气。「一旦迫之必发其狂」是《绝交书》中句，「锦之堂丁后圃」是《昼锦堂记》中句，「想老师亦必以为然也」是《手札》中字。不仅字势奔放苍老，一行之内也充满奔放的气势。

三、章 法

赵孟頫行书章法总的特点是纵有行、横无列，整齐肃穆，大起大落者较少，少数作品除外。《苏轼古诗卷》竖有行、横无列，字的大小长短随字势而定，一行之中「独」「依」较大，「古寺」较小，「上」「今」二字短，「岁」「年」二字长，字的变化不大，整体和谐。这是典型的赵体行书

远游

章法，作品所说『来去出入皆有曲折停蓄』，极尽笔锋转折变化之能事。

雍容典雅，线条瘦不露筋，肥不没骨，既有小王的洒脱，又有大王的秀点画温润停匀，笔法圆美。明清书家对其十分推崇。

《种松帖卷》是一幅手札，行距字距较宽，布局疏朗，润婉约，具起伏跌宕。一行之中字左移右错，字与字间距不等，字势大有冲淡平和小、疏密、轻重变化较大，字体行草间杂，体现了晋人的风致和容颜。初看运笔似不经意，细察还是入规守距，笔笔有之美。《远游》也是纵法。格调自然欢快。墨色浓淡相间，灵动自然，给人以清新列。字的人有行横无典雅之逸趣。

《露下碧梧帖》文字内容是赵孟頫自作的一首七言律诗，反映了其当时的忧思之情，以赋诗写书法作品排解。整幅字小也是随势而定，如

『鬱』字大，
『结』字小，
『风』字大，
『乎』字小。

远游

『耿』字重，『夜』字轻，『愿』字重，『遗』字轻。字字独立，靠上下左右轻重变化，字势形态衬托出行气。艺术风格清韵秀逸，活脱典雅，具有清风入怀，丽质秀气之美。《酒德颂》则与《远游》不同。字势变化较大，笔势奔放，如包世臣

酒德颂

有的很重，如『露』『砧』『南』『曾』等字，有的很轻，如『思绵绵』『首蓿总肥』，有少数字左右移动，行气贯通。整体观之，墨色苍润，虚虚实实，给人以静穆幽深之感。《嵇叔夜与山巨源绝交书》文字内容是『（危坐）一时，痹不得摇，性复多虱，（把）搔无已，而当襄以章服，揖拜上官，三不堪也。素不便书，（又）不喜作书，而人间多事，堆案盈几，不相酬答。』章法安排，起伏跌宕，变化多端，运笔较快，放而不肆，纵而不狂，字势修短合度。赵孟頫为何多次写《绝交书》，我们只能从其所处社会，仕途经历，从思想彷徨苦闷，内心矛盾中来解释了。他在给高仁卿的诗中，曾直接将《绝交书》的话为诗，表达自己的情感。此书作带有浓厚情感色彩，与文章的激愤不平是相一致的。作品不是寻常的雍容虚和，秀逸遒媚的面貌，而是颇为激荡迅疾。作品前半部多为行楷书，笔力劲健，笔法精到，但已露出纵逸欹侧，苍老奔放的特点。写到后来，随着情感的变化，运笔加快，多为行草，笔势更为雄放，变化更为错综复杂。一幅好的书法作品，要诗文之意，书者之情，字形章法之势三者和谐统一。《绝交书》体现了这一特点。从以上几件作品看，赵孟頫行书章法在竖有行横无列，整体和谐的前提下，章法的变化十分丰富。体现了这位扛鼎书家的艺术才能。

落下碧梧帖

绝交书（局部）

出版说明

中国书法与古典诗词是中华民族的珍贵遗产，有极高的美学价值，深受广大人民群众的喜爱。书写和欣赏诗词与书法合璧的作品，能使人获得双重的美感享受。

赵孟頫（1254—1322），元代书画家，字子昂，号松雪道人。他的篆、隶、楷、行、草诸书体皆精，以行书、楷书为最。其书学宗『二王』，博采名家之长，自成一体。行书用笔温润圆劲，流美于外，笔画精致细腻，结字严谨简静，体态妍美，属『二王』一脉。有人说赵字写得太漂亮了。漂亮有何不好？字就应该写得美，雅俗共赏，体现书法艺术性和实用性双重价值。还有人说赵体字柔弱，这实属书者无赵之功力，难以达到其精妙之处。看其书作《相州昼锦堂记》《嵇康绝交书》，线条刚劲，用笔老辣，字字都不软弱。赵孟頫一生研习书法，其字既秀美又劲健，用笔结字处处示人以法，是我们学习行书的好教材。

《赵孟頫行书集宋词》是根据人们学习和欣赏的需要而编写的。词是从宋代众多词人作品中选出，这些词艺术性强，表达了词人的思想感情，体现了词人的智慧才能。字是从《赤壁赋》《相州昼锦堂记》《感兴诗》《净土词》《千字文》《闲居赋》《吴兴赋》《兰亭跋》《嵇康绝交书》《灵隐大川济师塔铭》《光福重建塔记》《归去来辞》《心经》《尺牍集》等大量书作中选出，反映了赵孟頫行书的全貌。